ギガタウン

漫符圖譜

日本最古老漫畫

教你這樣看漫畫

蘇暐婷◎譯

河野史代
FUMIYO KOUNO

目次 兼 索引

可獨立描繪的漫符

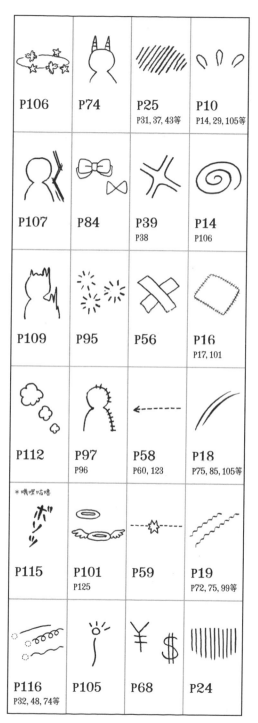

P106	P74	P25 P31, 37, 43等	P10 P14, 29, 105等
P107	P84	P39 P38	P14 P106
P109	P95	P56	P16 P17, 101
P112	P97 P96	P58 P60, 123	P18 P75, 85, 105等
*哦嘿喵嘿 P115	P101 P125	P59	P19 P72, 75, 99等
P116 P32, 48, 74等	P105	P68	P24

P108	P85
P111	P91
P113	P96 P97
P119 P19, 108	*笨蛋 アホー P98
	P99
	P104

動作或身體一部分的漫符

後記　兼　其他漫畫手法……120

*搔搔　P110	P89	P75　P74	P60	P48	P28
P114	P90	P76	P62	P49	P29
P117	P92	P82	P63	P50	P31　P101, 116
P118	P93	P86	P65　P61, 104, 107等	P51	P37
	P94	P87	*嗯哼　P72	P55　P61	P38　P61
	*水汪汪　P100　P50, 109	P88　P124	*咳　P73	P57	P40

ギガタウン

日本最古老漫畫

漫符圖譜

教你這樣看漫畫

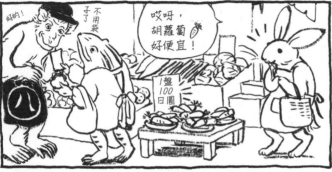

① （與角色相連時）指察覺某事物。

② （與物品相連時）強調物品本身或物品的狀態，大多指突然出現或消失。

6

原指踏步時地面揚起的塵埃，象徵走路或奔跑的足跡。

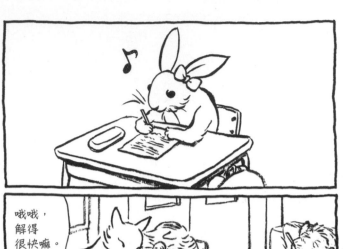

①（只有一個時）代表心情好，大多指愜意地做某事。

②（多個時）多指實際哼出歌曲或旋律。

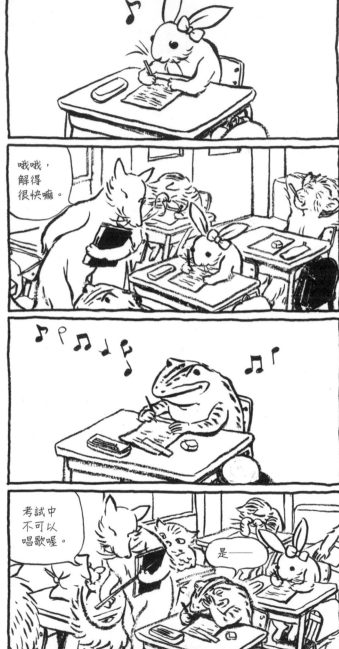

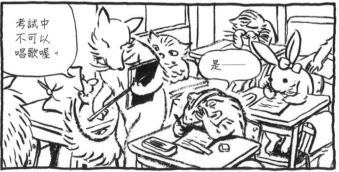

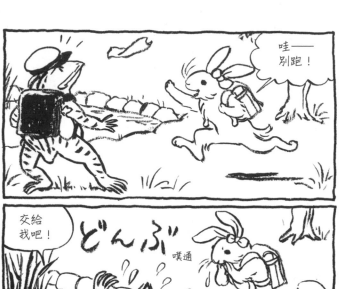

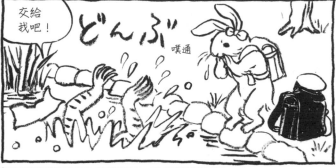

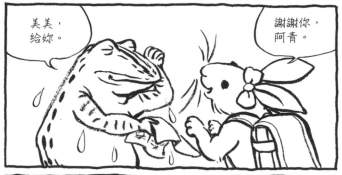

① 水滴，指潮溼的狀態。

② （與角色相連時）指汗水或眼淚。有時也象徵冒汗、哭泣等心理狀態（例如感到歉意、悲傷等），而非指實際的汗水或眼淚。

9

沒出界！
沒出界！

兩邊
都加油！

啊啊……
沒力了
嗎。*

妳也不來
幫個忙！

① 汗水。表示焦躁或正在努力做某件事。

② 眼淚。指嚎啕大哭。

兩者的嚴重程度都比 ◊ 輕微，卻給人更動態的表現感。

*日文原句的「ぬけ
ない」在這裡也有
拔不出來的意思。

10

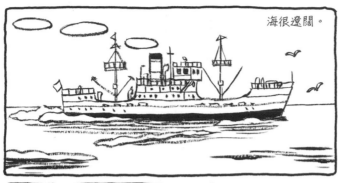

海很遼闊。

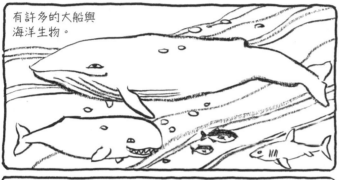

有許多的大船與
海洋生物。

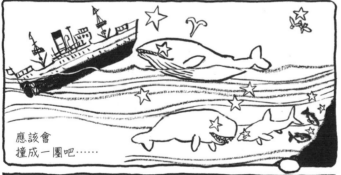

應該會
撞成一團吧……

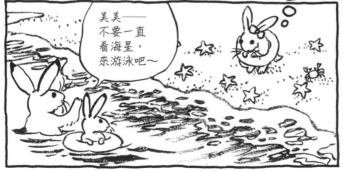

美美——
不要一直
看海星,
來游泳吧~

形容用力碰撞。頭部受撞擊時雙眼暈眩,會用星星象徵。若連眼睛都變成星星,就表示非常疼痛或已受傷。

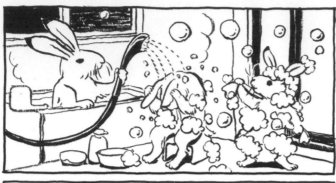

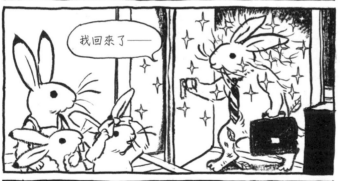

我回來了——

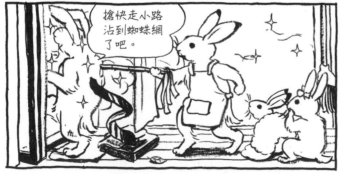

搶快走小路
沿到蜘蛛網
了吧。

指閃閃發亮。有時也引申為漂亮、乾淨，甚至是高貴或神祕感。當眼睛變成這個符號，就表示「眼睛一亮」或「眼睛炯炯有神」興致高昂的狀態。

12

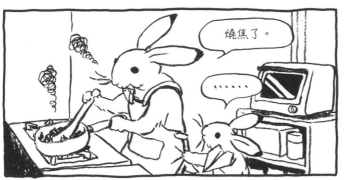

燒焦了。

……

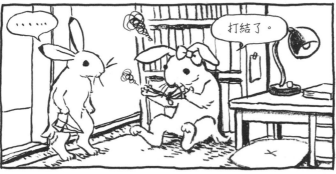

……

打結了。

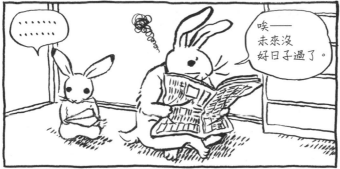

……

唉——
未來沒
好日子過了。

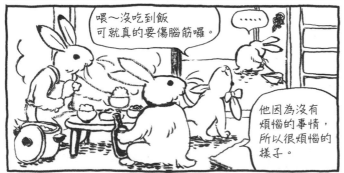

喂～沒吃到飯
可就真的要傷腦筋囉。

……

他因為沒有
煩惱的事情，
所以很煩惱的
樣子。

黑煙，或指纏繞成一團的線。象徵某物燒焦、打結，或指內心焦躁、糾結、萬念俱灰。

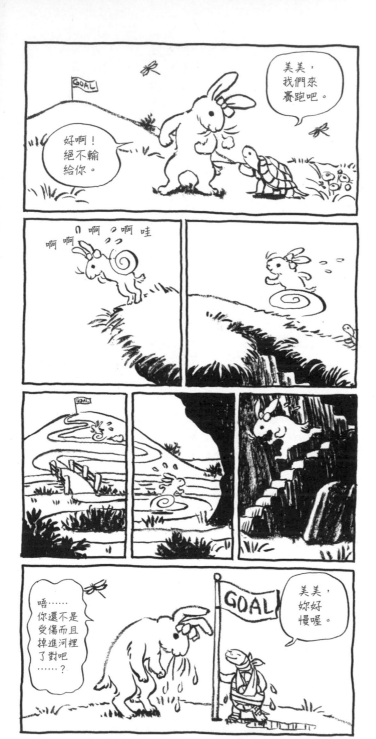

指旋轉。當下半身變成這個符號，代表正全速狂奔；眼睛變成這個符號時，則表示兩眼昏花。

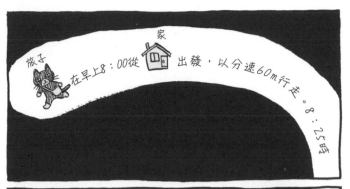

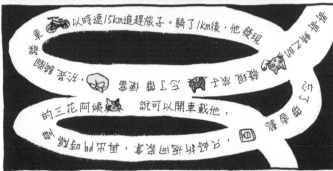

①（在頭上時）指「搞不懂」學習內容或對方說的話，也單純指眼睛昏花。如果是「搞不懂而意興闌珊時」會用 。

②（與物品相連時）表示損壞。

衣服上的補丁。象徵粗糙、貧窮、破舊、荒廢。也指消極、糊塗等心理狀態。

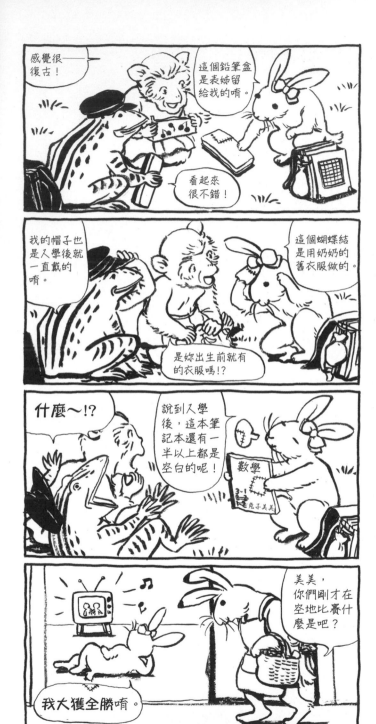

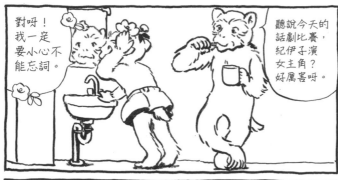

對呀！我一定要小心不能忘詞。

聽說今天的話劇比賽，紀伊子演女主角？好厲害呀。

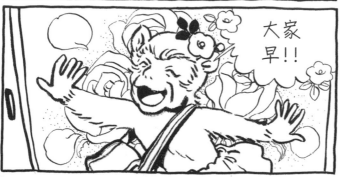

大家早!!

打扮得漂亮的模樣，盛裝。畫法很多，有時會大大地描繪在欲突顯的角色背後，有時則小小地零星點綴在一旁。花的種類及狀態反映了氣氛與內心狀態。

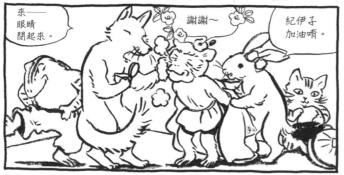

來——眼睛閉起來。

謝謝～

紀伊子加油唷。

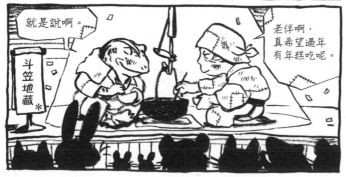

就是說啊。

老伴啊，真希望過年有年糕吃呢。

斗笠地藏＊

＊日本童話。敘述一對貧窮善良的老夫婦，在下雪天為地藏菩薩戴斗笠而好心有好報的故事。

動線。代表正在動作的狀態，一般也指視覺上的「殘像」。

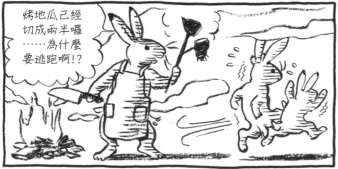

指微微晃動、發抖。引申為寒冷或恐懼的模樣。

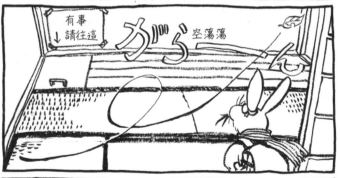

① 寒風颳起枯葉的表現。

② （從①引申為）蕭瑟的氣氛。

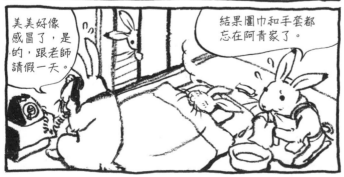

① 蒸氣，溫暖的模樣。

② 代表「溫暖」這個詞彙。可用於「心地溫暖」或「口袋很深」*

等形容詞。

*日文原句為「フト
コロが温かい」。

蒸氣。溫熱、暖洋洋的樣子。水氣比 多，溫度則比較低。和常用來表達氣氛、情感的 相比，更偏向形容物理現象。

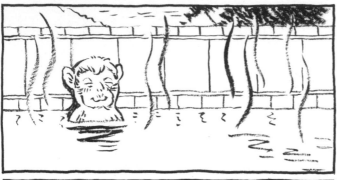

哇——紀伊子是第一個進來泡的嗎？

嗯嗯。

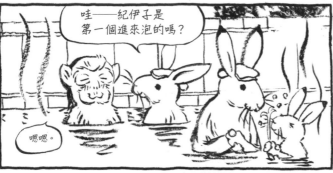

澡堂真是個好地方。對吧，紀伊子。

是的，老師。

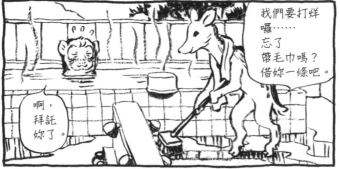

我們要打烊囉……忘了帶毛巾嗎？借妳一條吧。

啊，拜託妳了。

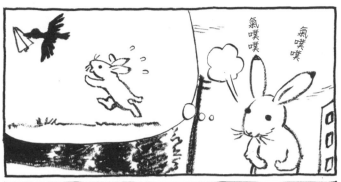

① 指空氣或蒸氣一口氣噴出，有時也指鼻息或嘆息等吐出的氣。

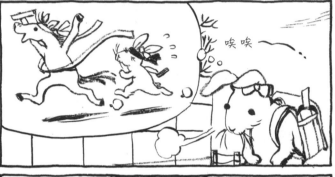

② （畫在頭上）代表憤怒，是表達火冒三丈的誇飾法。

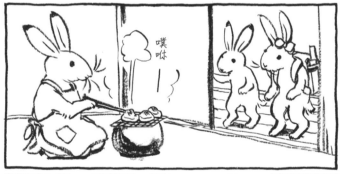

③ 指確實與地面接觸。空氣及塵埃揚起的誇大表現。

23

畫在額頭或眼睛下，形容面色鐵青。若搭配「唰」代表臉色刷白，「嚇」則是表達恐懼。

24

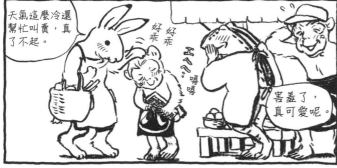

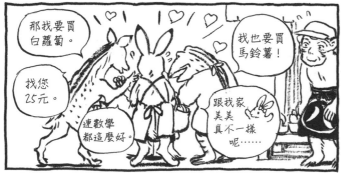

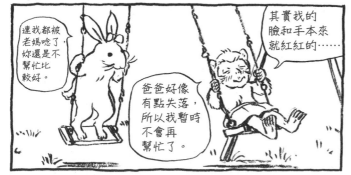

① 指變色。畫在身體上特指泛紅。出現在雙頰或整張臉上象徵臉紅、羞澀；出現在手、鼻頭則間接表達寒冷。

② 有時也會出現在對話框裡，象徵害羞、不好意思。

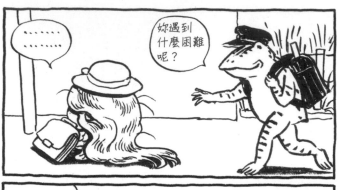

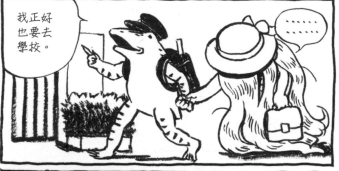

頭髮的光澤。表現一頭秀髮滑順亮麗，尤其多指金髮。

28

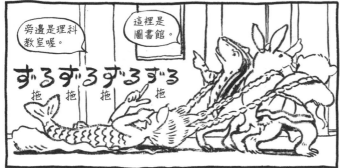

② ① 指頭髮凌亂，有時也引申為憔悴、疲憊、呆滯。

② 特定髮型，又稱「呆毛＊」。象徵角色開朗、天真無邪。

＊アホ毛，日本動漫人物特徵之一，指頭上翹起的頭髮。近年不少漫畫人物都設定加上一撮呆毛，也是「萌」的要素之一。

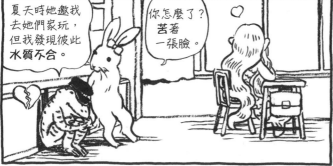

① 指好感、愛慕。雙眼換成這個符號時，代表沉浸在兩人世界裡，看不見周遭。

※ 💔 則象徵失戀。

② 指心臟。搭配從胸口或口中冒出的「噗通」狀聲詞時，表示驚訝。

夏天時她邀我去她們家玩，但我發現彼此**水質不合**。

你怎麼了？苦著一張臉。

30

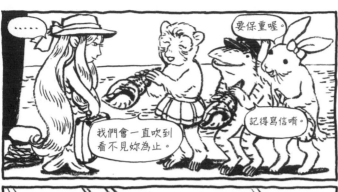

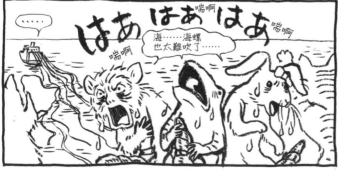

眼睛下的黑眼圈。常常用來表現疲憊、憔悴、睡眠不足。

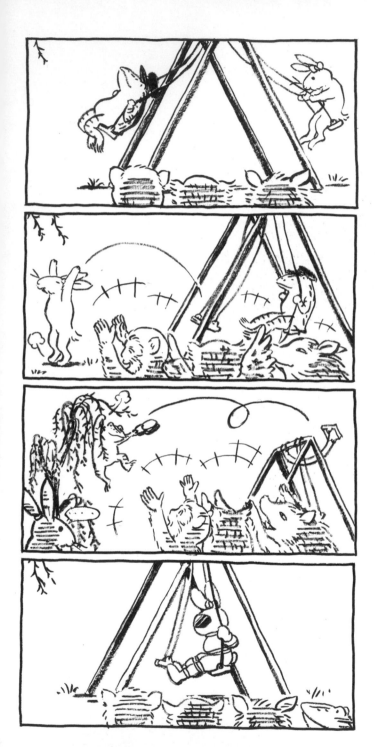

指笑聲不斷、熱鬧十足。有人認為這是由聲音 \\\ 與動線 〉〉 組合而成的，但究竟是在模擬什麼，起源不明。

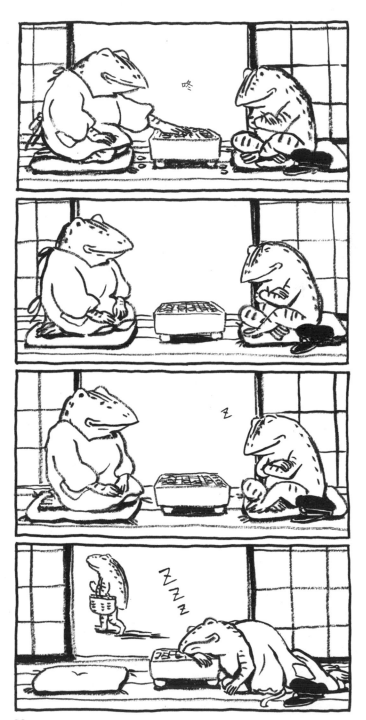

睡著的模樣。打鼾的英文狀聲詞。

33

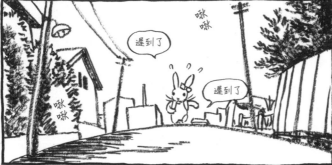

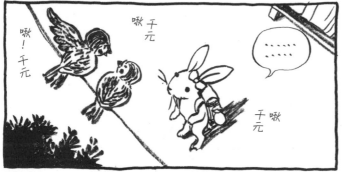

麻雀的叫聲。麻雀喜歡在早上鳴叫，引申為早晨。

＊啾的日文「チュン」與一千元的日文「干エン」字形相似。

鳥鴉的啼聲與飛翔姿態。代表倦鳥歸巢，引申為傍晚。應該是從童謠〈滿天晚霞〉＊聯想而來的。

＊夕燒け小燒け，為日本大正年間膾炙人口的童謠。

35

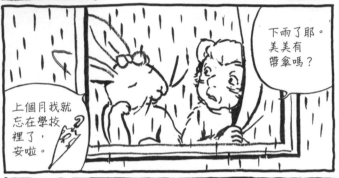

指受到打擊。與 ⚡ 相同，但 ☼ 比較輕微。
不只形容心理，也象徵撞到東西時的物理衝擊。

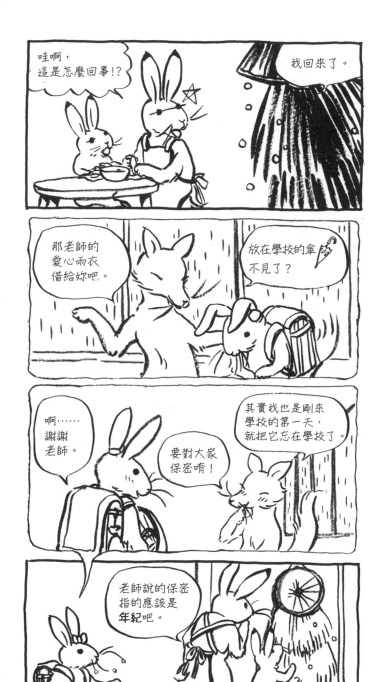

指不知所措。雙眼（有時也會省略成單眼）上的橫線代表眨眼的殘像，形容「眼睛眨個不停」。有時還會搭配 ☆，象徵眨眼的瞬間眼皮碰撞。

憤怒。一般認為是假設體內有熊熊燃燒的火焰，從下方照向臉部所形成的陰影。表現比※更嚴重、更生氣的模樣。

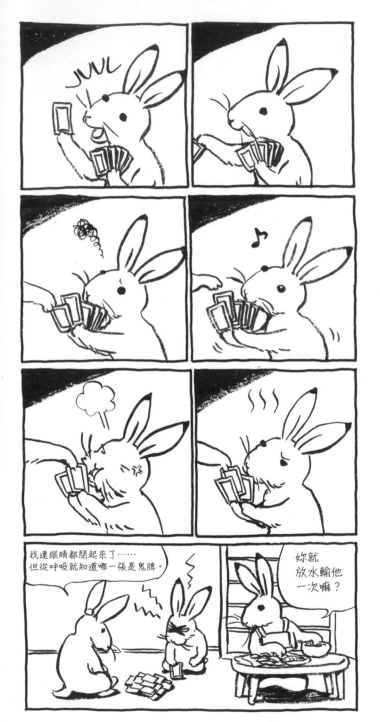

我連眼睛都閉起來了……
但從呼吸就知道哪一張是鬼牌。

妳就放水輸他一次嘛？

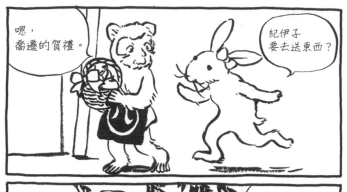

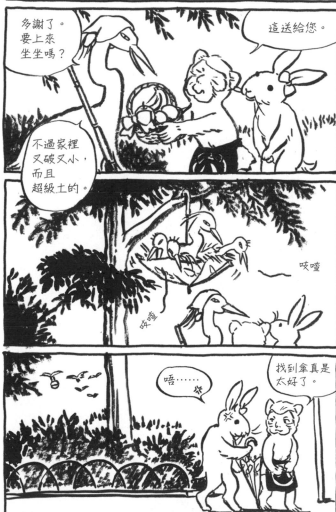

憤怒。原本模仿浮在額頭上的青筋，現在變得比較卡通化。

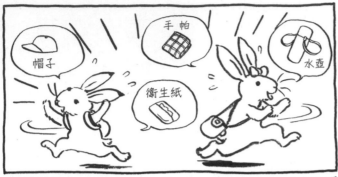

指魂魄從口中飄出。代表精疲力竭、虛脫。

① 鬼火。指陰森詭異的氣氛。

② 引申為怨恨、陰暗消沉的心理狀態。

響

指人聲或物品發出聲響。一般而言比象徵察覺的線條更長一點。

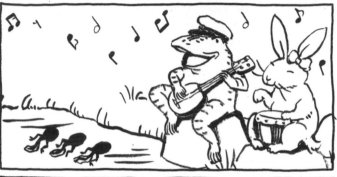

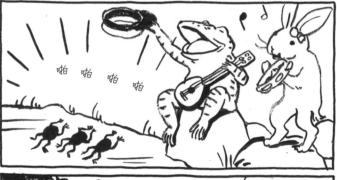

啪 啪 啪 啪

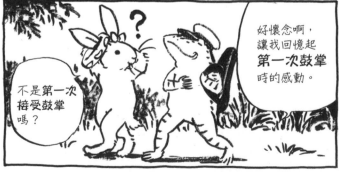

好懷念啊，
讓我回憶起
第一次鼓掌
時的感動。

不是**第一次
接受鼓掌**
嗎？

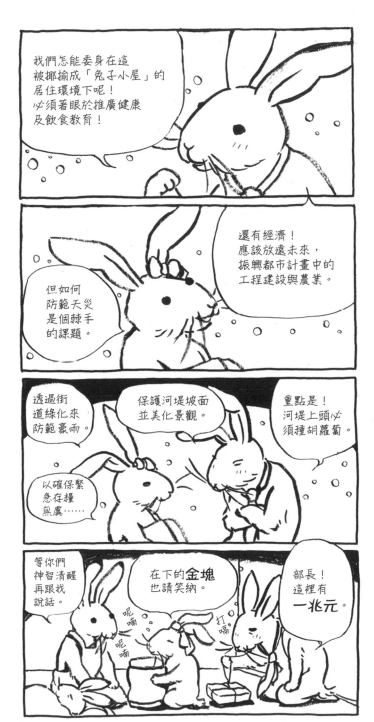

指輕飄飄像在做夢的狀態。代表喝醉或半夢半醒。

43

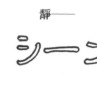

靜──

シーン

指一片死寂、鴉雀無聲。表現沒有聲音的神奇狀聲詞。

44

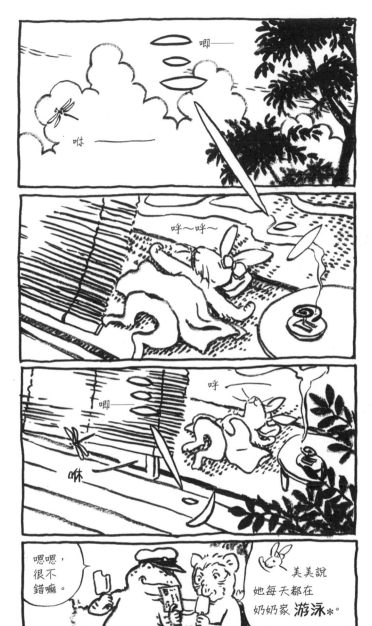

鳴蟬的叫聲，象徵盛夏的白天。

*蜻蜓飛過的咻咻聲「スイ」、蟬的叫聲「ミン」、說夢話的呢喃聲「グ」，拼起來正好是游泳「スイミング」。

ガーン

受到打擊的模樣，多指心靈上受到的衝擊。

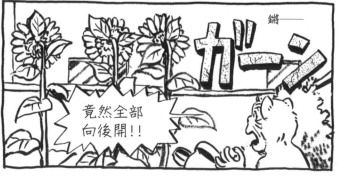



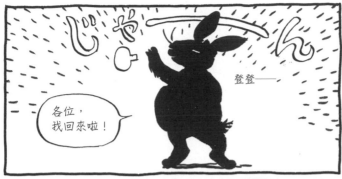

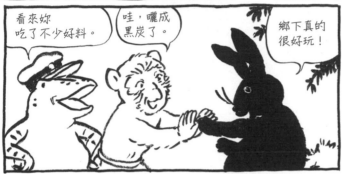

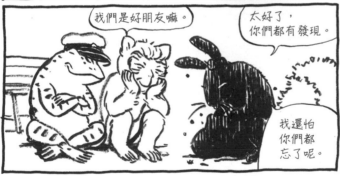

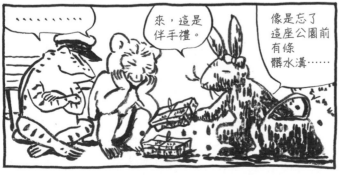

ジャーン

登登——

指隆重登場。應是模仿電視節目或電影的音效而來。和砰——（バーン）與咚！（ドン）用法一樣。

47

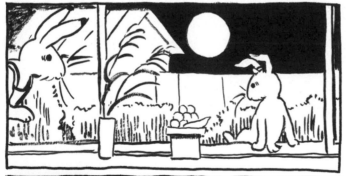

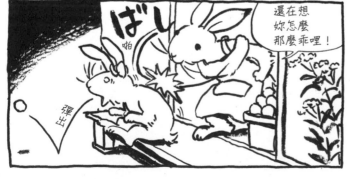

還在想
妳怎麼
那麼乖哩！

② 形容大吃一驚。

① 指眼睛瞪大的樣子。

48

① 指眼球翻白的樣子。

② 引申為遭遇重大的精神打擊。

③ 指目瞪口呆，一般認為是②的諷刺表現。

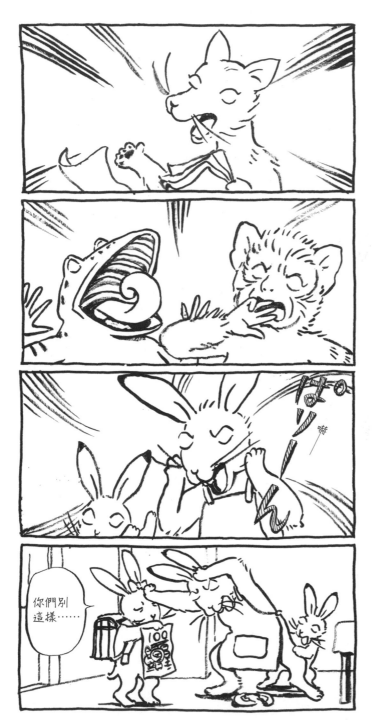

49

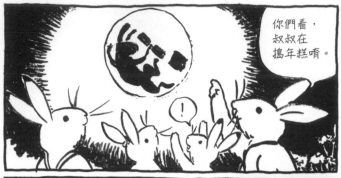

你們看，叔叔在搗年糕唷。

．．．．．．．

．．．．．．．

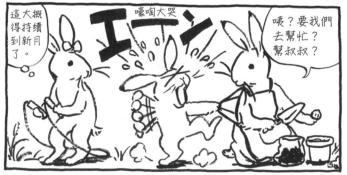

這大概得持續到新月了。

嚎啕大哭

エーン

咦？要我們去幫忙？幫叔叔？

嚎啕大哭，或指遭遇苦難，是比較漫畫化的表情。一般認為是從雙眼緊閉的模樣簡略而來。

50

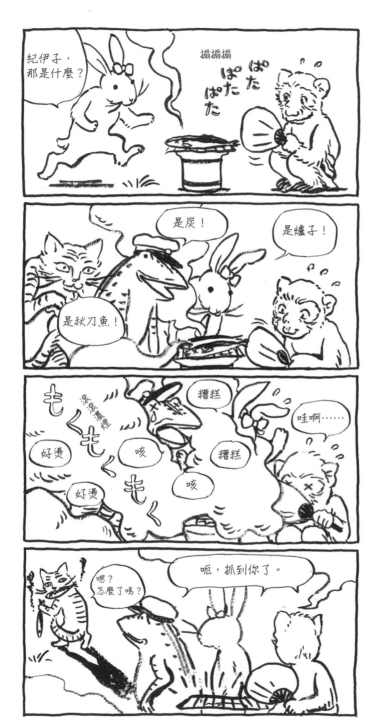

死掉或奄奄一息的雙眼，例如當作食物的動物屍體的眼睛。屬於降低嚴重程度的畫法。

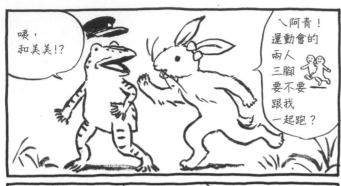

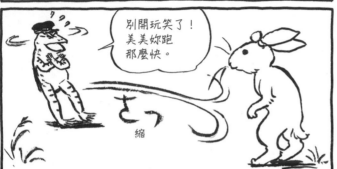

出發時風被捲起，代表迅速移動。

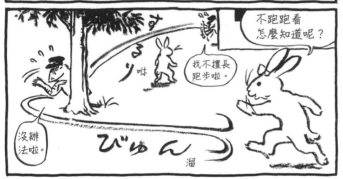

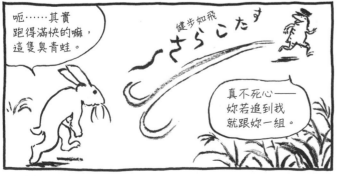

54

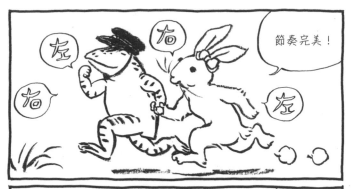

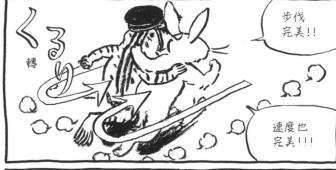

腫包。將頭部遭受劇烈碰撞的痕跡漫畫化的手法。

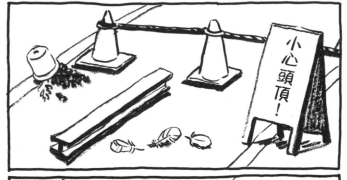

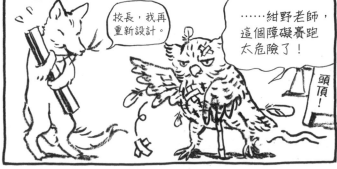

① 指OK繃。

② 引申為受傷或破損，屬於漫畫化的表現手法。

小心頭頂！

校長，我再重新設計。

……紺野老師，這個障礙賽跑太危險了！

頭頂！

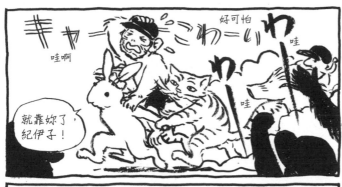

就靠妳了，
紀伊子！

白組的隊員
都哭了。

啊～
嚇死我了！

真的！

指發生衝突，一群人打成一團。

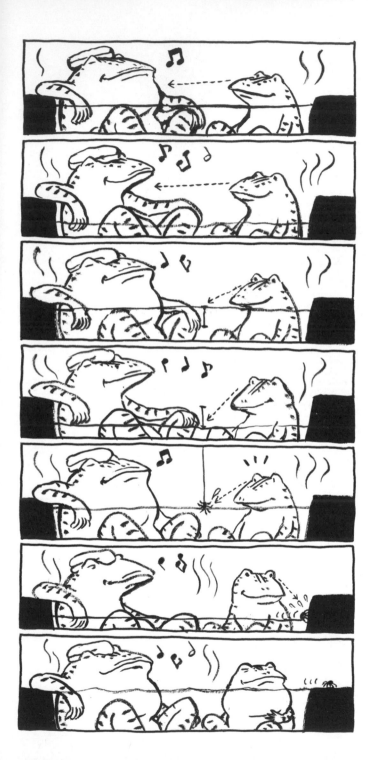

視線，目光和箭頭的方向一致。

58

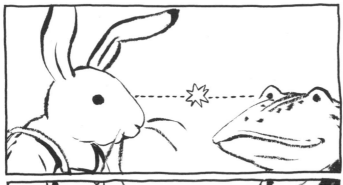

視線激烈碰撞。表示各有敵意、互不相讓的狀態。

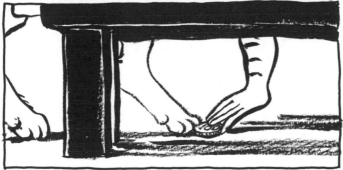

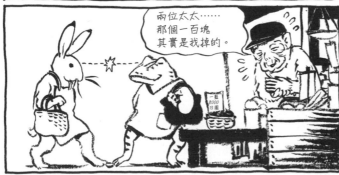

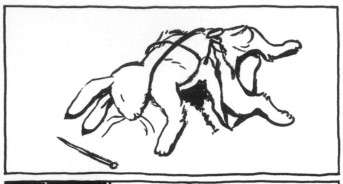

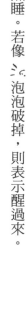
鼻子吐泡。引申為熟睡。若像 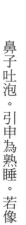 泡泡破掉，則表示醒過來。

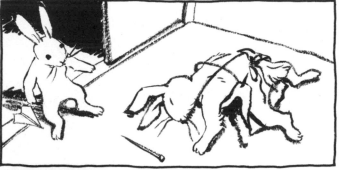

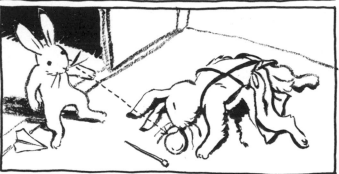

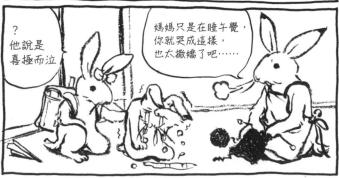

？
他說是
喜極而泣

媽媽只是在睡午覺，
你就哭成這樣，
也太撒嬌了吧……

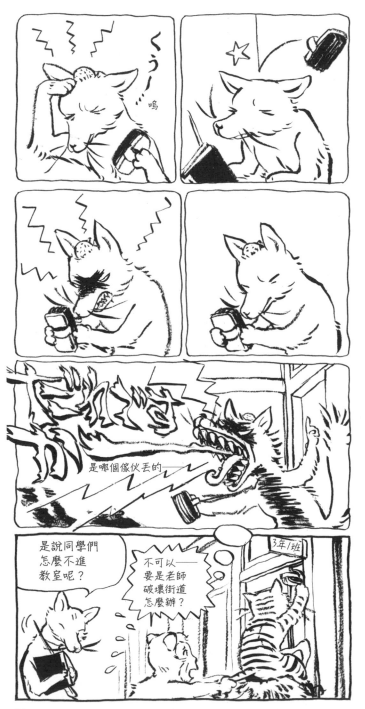

眼睛瞳孔擴張，表錯愕或不安的心理狀態。

62

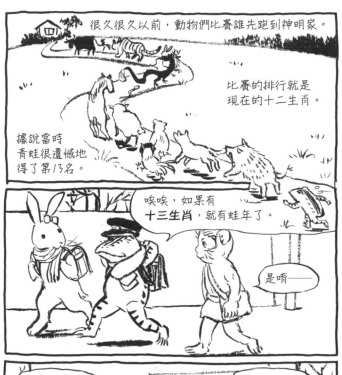

很久很久以前，動物們比賽誰先跑到神明家。

比賽的排行就是現在的十二生肖。

據說當時青蛙很遺憾地得了第13名。

唉唉，如果有**十三生肖**，就有蛙年了。

是唷——

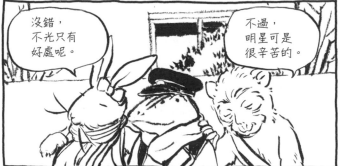

沒錯，不光只有好處呢。

不過，明星可是很辛苦的。

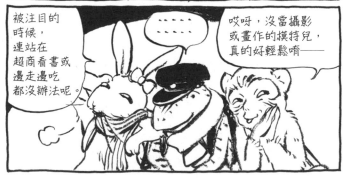

被注目的時候，連站在超商看書或邊走邊吃都沒辦法呢。

‥‥‥‥

哎呀，沒當攝影或畫作的摸特兒，真的好輕鬆唷——

指因壞心眼（不良企圖、壞主意、優越感、猜疑）而笑得賊瞇瞇的樣子。大多沒有太深的惡意。

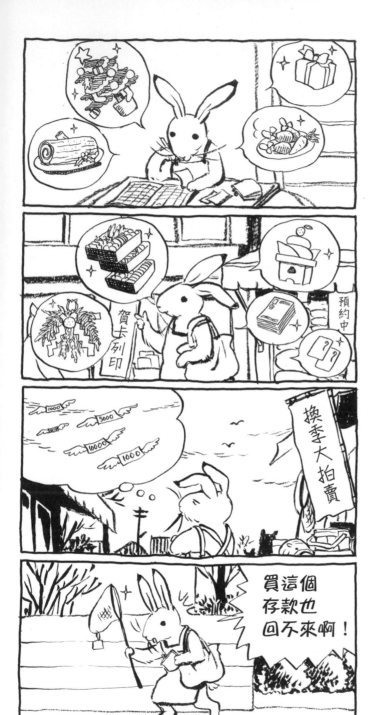

指紙鈔飛走。比喻錢財一去不復返。

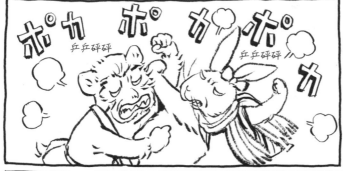

代表不開心或是邪惡的眼神。

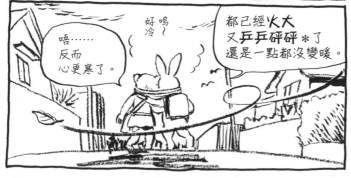

＊日文的乒乒砰砰（ポカポカ）也有暖洋洋的意思。

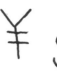

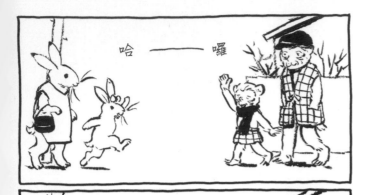

指正在討論或想著錢。尤其當眼睛替換成這個符號時，代表「腦袋裡只裝錢」或「被錢沖昏頭」的狀態。

＊「￥」為日圓的貨幣符號。

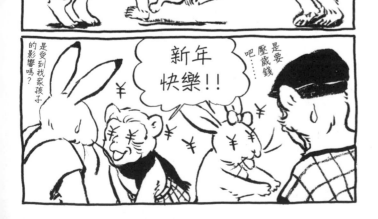

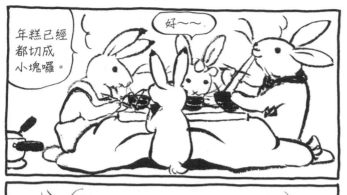

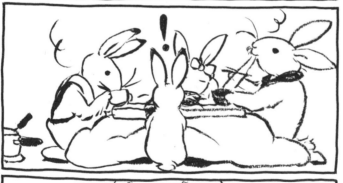

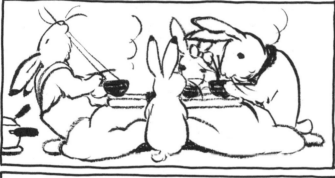

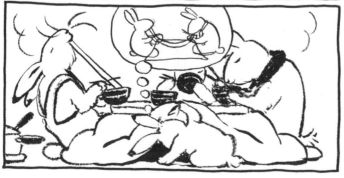

① 指內心受到衝擊。

② 指察覺某件事。與 相比，多半更有邏輯且具思考性。

指腦中冒出疑問，或感到不可思議。

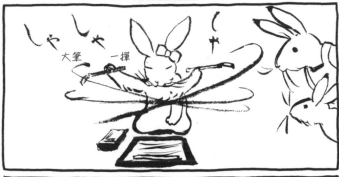

しゃ しゃ

大筆 一揮

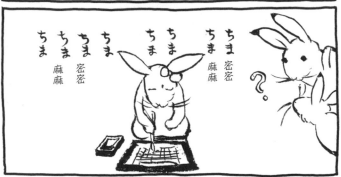

ちま
密密
ちま
麻麻

ちま
麻麻
ちま

ちま
密密
ちま
麻麻

ちま

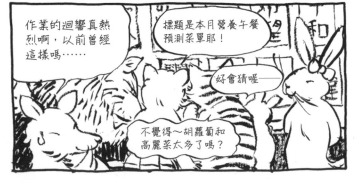

作業的迴響真熱烈啊，以前曾經這樣嗎……

標題是本月營養午餐預測菜單耶！

好會猜喔──

不覺得～胡蘿蔔和高麗菜太多了嗎？

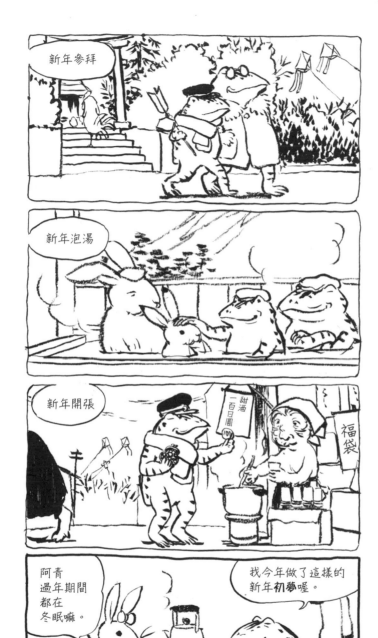

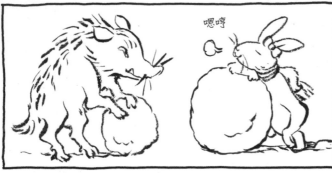嗯哼

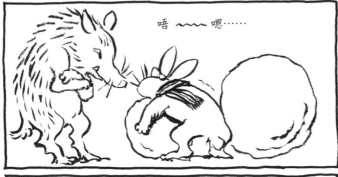唔～～～嗯……

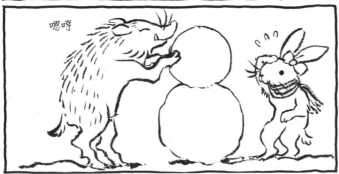嗯哼

指洋洋得意，或自以為了不起的模樣。一般認為是從清嗓子開始的，起源不明。

72

① 清嗓子。

② 引申為想引人注意時賣關子。

③ 強調自己在這裡。

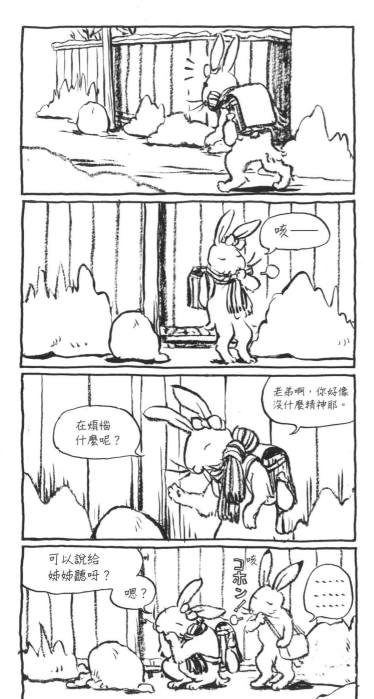

咳——

老弟啊，你好像沒什麼精神耶。

在煩惱什麼呢？

可以說給姊姊聽呀？

嗯？

73

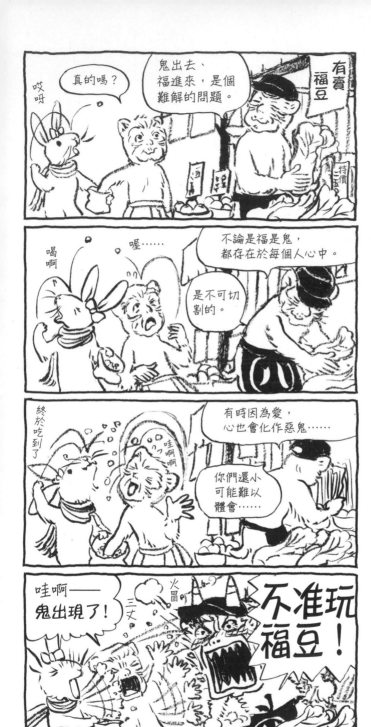

① 角。

② 引申為像憤怒惡鬼一樣的可怕模樣。

（把臉明顯畫大的手法）

① 指怒氣沖天。

② 指氣勢逼人。

※注意，這不是「擺臉色」或「人面廣」＊的意思。

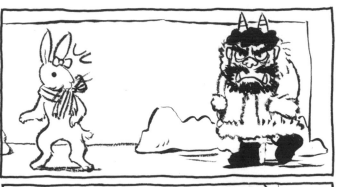

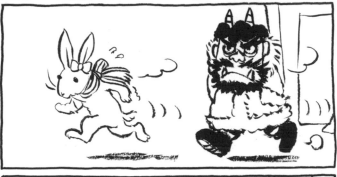

喂～～～開門

ドン 咚　ドン 咚　ドン

ドン 咚

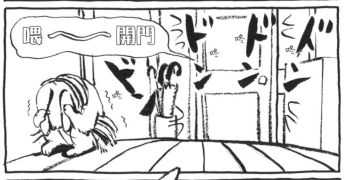

哎呀，面具用來防寒還真管用。

搞什麼，嚇死我了啦——！！

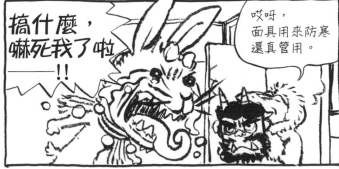

＊日文的「擺臉色」（でかいツラ）或「人面廣」（顔が広い）都有臉大的意思。

（全身明顯縮小的手法）

指「縮小」的心理狀態，代表委靡、消沉。

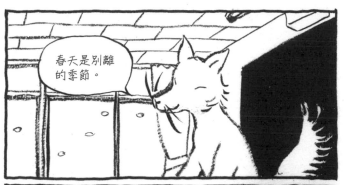

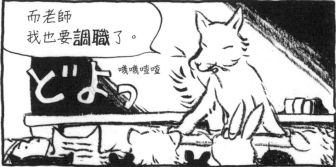

哦哦喳喳

どよっ

吵雜細碎的說話聲。指眾人因驚訝而瞬間騷動起來。

窸窣

ざわ…

① 風起時草木摩擦的聲音。

② 群眾發出的聲響。

③ 指內心動搖。

＊日文原句為「はんてん禁止」，其中「はんてん」為日本傳統防寒服飾「半纏」，而「てん禁」與「調職」（てんきん）同音。

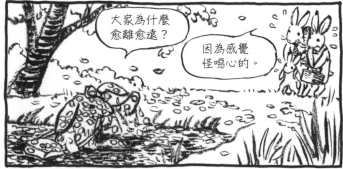

① 櫻花花瓣。

② 引申為春天。

③ （因花瓣飄散）有時也暗示道別或對離去之人的懷念。

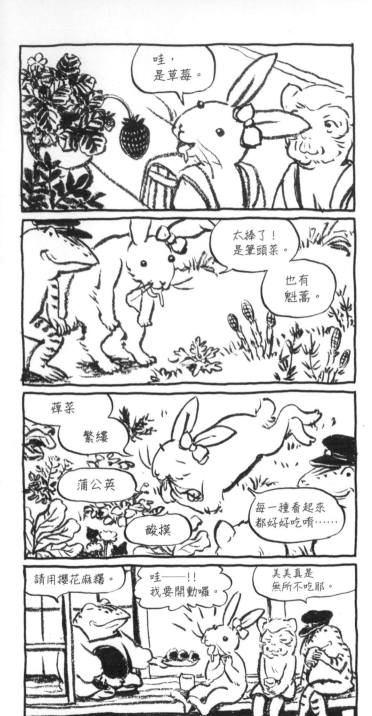

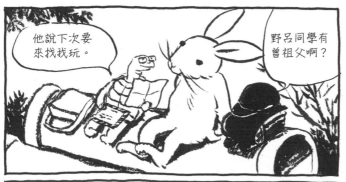

一頁頁撕下的月曆。表示時光飛逝，日子一天天地過去。

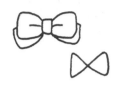

① 緞帶。
② 引申為女性。
③ 只有畫在脖子上時表示蝴蝶結領帶，此時指男性。

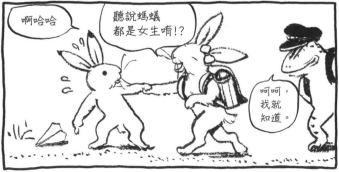

啊哈哈

聽說螞蟻都是女生唷!?

呵呵，我就知道。

84

情書。

這個……
請你收下！

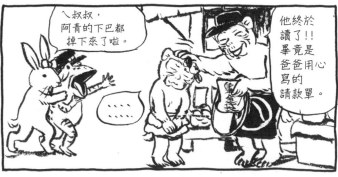

ㄟ叔叔，
阿青的下巴都
掉下來了啦。

……

他終於
讀了!!
畢竟是
爸爸用心
寫的
請款單。

85

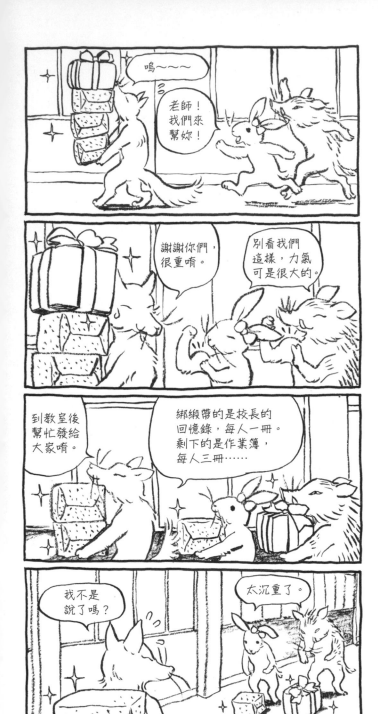

隆起的肌肉。指炫耀體力或強壯的臂力。

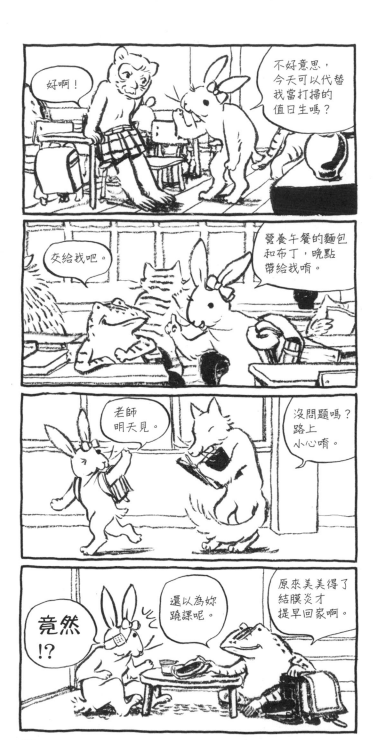

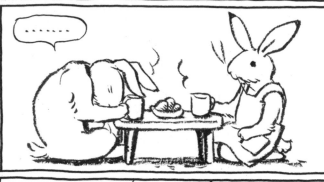

……

……嗚。

你沒什麼
精神耶,
怎麼啦?

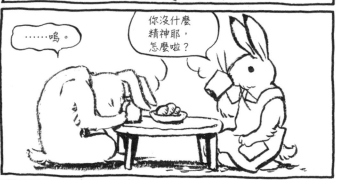

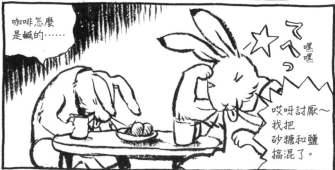

咖啡怎麼
是鹹的……

嘿
嘿

哎呀討厭～
我把
砂糖和鹽
搞混了。

吐舌頭。

① 指粗心大意、搞砸了。有時會搭配「嘿嘿」等尷尬笑聲。

② 指欺騙對方、暗自竊笑。

③ 把口中的東西吐出來,引申為拒絕某事物。

88

笑瞇瞇的模樣。一般認為手的動作是在強調酒窩。

89

② 沉思、推理貌。

① （主要指男性）耍帥的樣子。

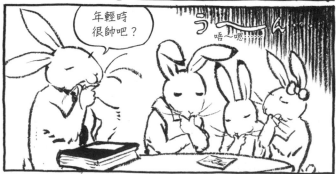

90

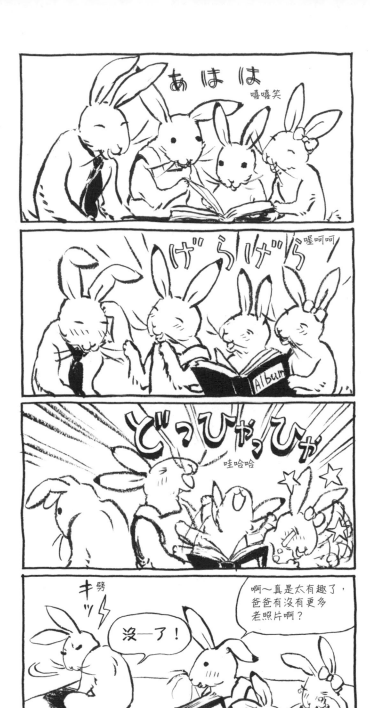

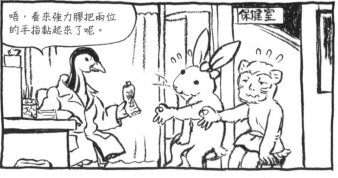

模仿「OK」的手勢。告訴對方沒問題，已經處理好了。

92

表示正在談論「錢」的話題。

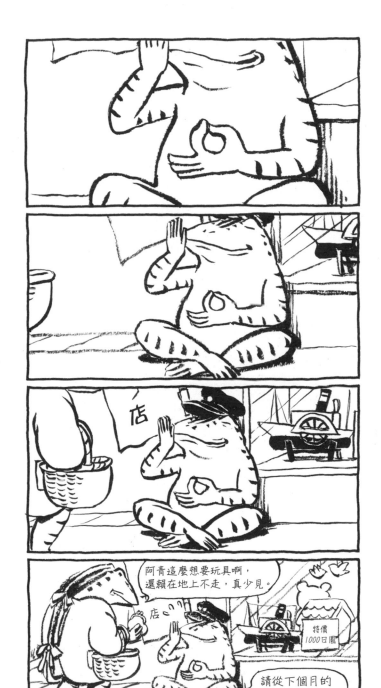

阿青這麼想要玩具啊，
還賴在地上不走，真少見。

特價
1000日圓

請從下個月的
零用錢裡扣。

93

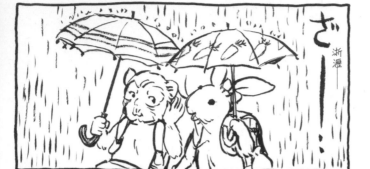

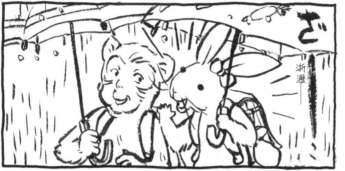

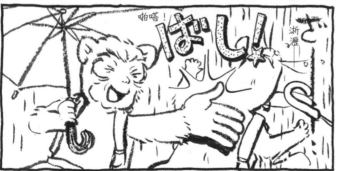

指漫才＊中的「吐槽」角色。親暱地指正他人的言行、價值觀、說話脈絡等。

＊類似相聲或脫口秀的日本說唱藝術，一般分為「裝傻」和「吐槽」兩種角色。

94

發霉、滿布灰塵的模樣。主要指陳年汙垢。

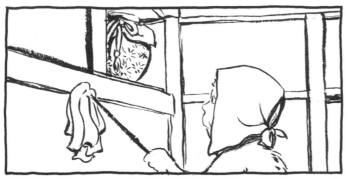

感覺好古老唷。

我看看……「壺中收藏乃南歐友人致贈之一部分……」

「形狀、材質皆是上選，供後代子孫作為**傳家寶**運用」……

傳家寶!?

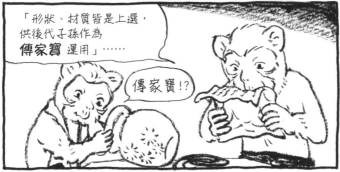

呃～應該可以當作阿青弟妹們的安全帽吧？

是**開心果**的殼啊……

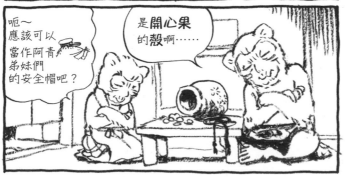

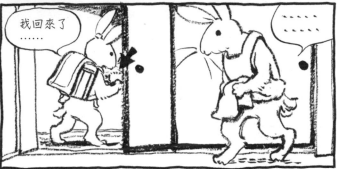

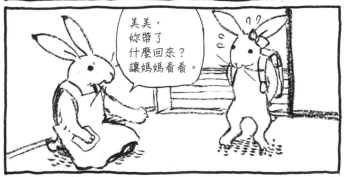

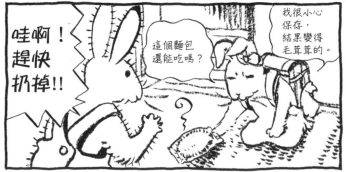

② （搭配角色時）表示鬧彆扭、不開心。

① 腐敗、惡臭、悶熱等令人不舒服的狀態。

96

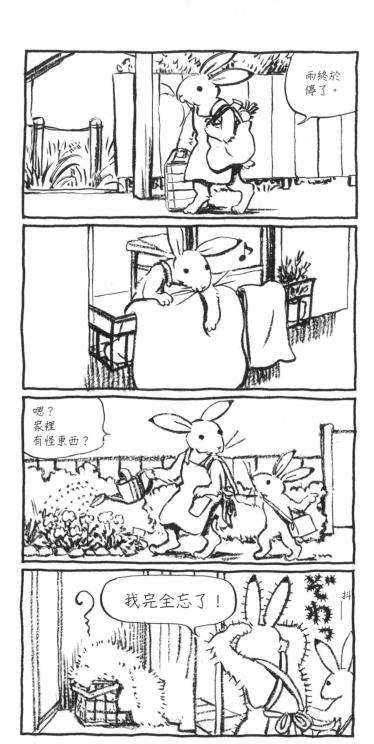

（壞的方面）指冒出雞皮疙瘩。常搭配「抖」等形容詞。

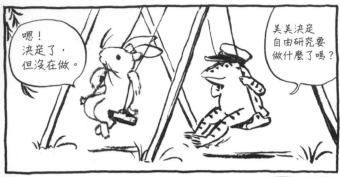

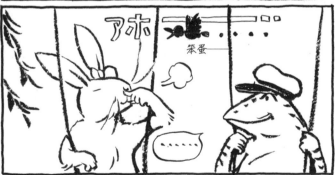

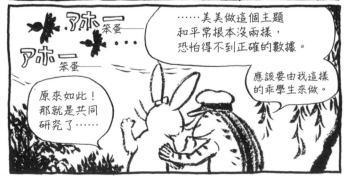

笨蛋
アホー

指登場角色的言行在旁人眼中很蠢的漫畫手法。一般認為是因為烏鴉的叫聲「啊」（あー）聽起來很像日文的「笨蛋」、「阿呆」（あほう）的緣故。

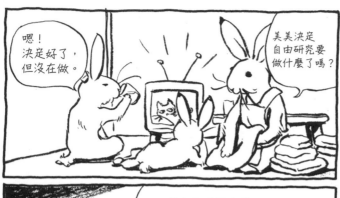

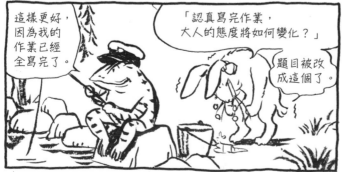

指周遭對某人愚蠢滑稽的言行目瞪口呆。氣氛冷到連蜻蜓都飛過，屬於誇張的表現手法。

水汪汪
うるうる…

涙眼婆娑的模樣。有時會搭配「水汪汪」、「含淚」等形容詞。

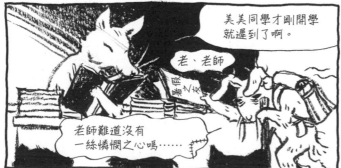

（畫在頭上）

① 天使，或指像天使一樣善良慈悲。

② 指死亡。

③ 指死亡，但靈魂出竅的狀態。

① 毒物的標記。
② 海盜的標誌。
③ 代表對某事物抱有「不擅長」、「厭惡」等壞印象。

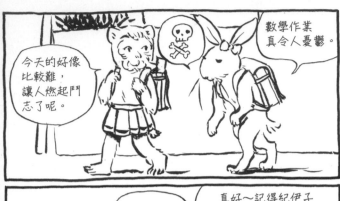

今天的好像比較難，讓人燃起鬥志了呢。

數學作業真令人憂鬱。

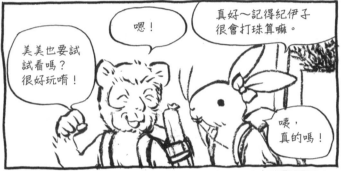

美美也要試試看嗎？很好玩唷！

嗯！

真好～記得紀伊子很會打珠算嘛。

咦，真的嗎！

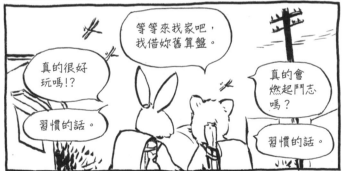

真的很好玩嗎!?

習慣的話。

等等來找家吧，我借妳舊算盤。

真的會燃起鬥志嗎？

習慣的話。

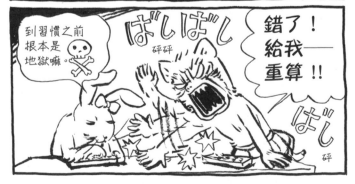

到習慣之前根本是地獄嘛。

ばしばし
砰砰

錯了！給我——重算!!

ばし
砰

104

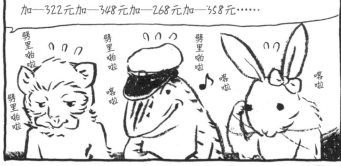

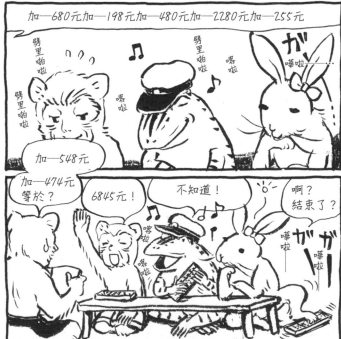

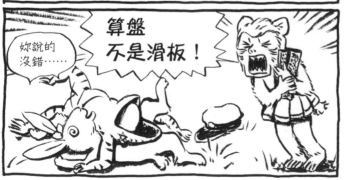

（畫在頭上）
指因撞擊而昏迷。類似 ☆，但更強調「眼前天旋地轉」的狀態。

106

② 指撞到某物、受到衝擊。

① 因吃驚或害怕瞬間縮起身體。

指發出短促快速、瞬間一凜的動作。

107

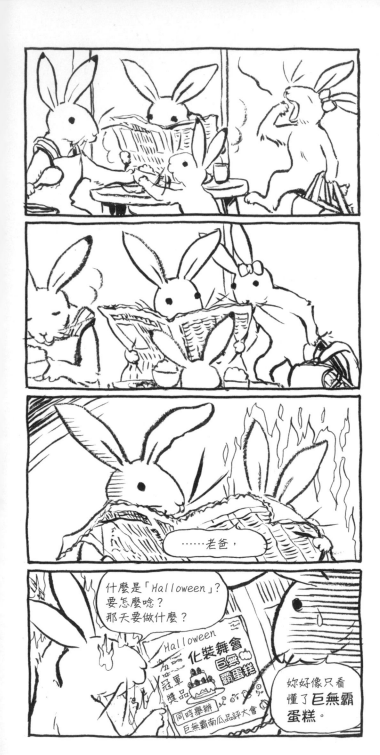

火焰。指憤怒或充滿鬥志、幹勁十足，俗稱「熊熊燃燒」。有時會畫在眼中，有時會直接替換成雙眼。

……老爸，

什麼是「Halloween」？
要怎麼唸？
那天要做什麼？

Halloween
化裝舞會
巨無霸蛋糕
冠軍獎品
同時舉辦
巨無霸南瓜品評大會

妳好像只看懂了巨無霸蛋糕。

驚嚇的模樣。一般認為是指人嚇一跳的殘像，或指全身寒毛倒豎的模樣。

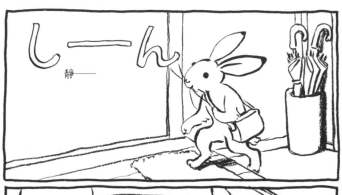

很危險喔，走開一點。

用手指輕抓臉頰或頭。指受不了對方的言行舉止，正在傷腦筋該如何應對。

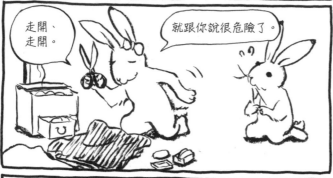

就跟你說很危險了。

走開、走開。

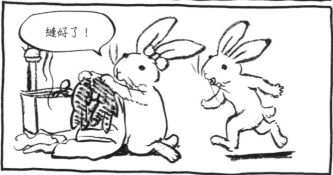

縫好了！

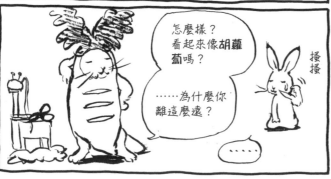

怎麼樣？看起來像**胡蘿蔔**嗎？

……為什麼你離這麼遠？

搔搔

……

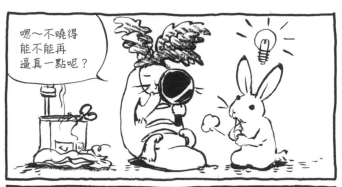

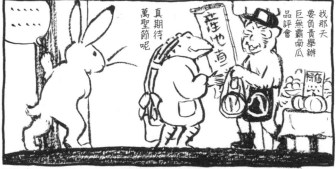

燈泡發亮。指想到好點了。

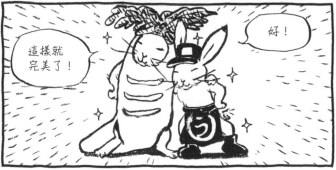

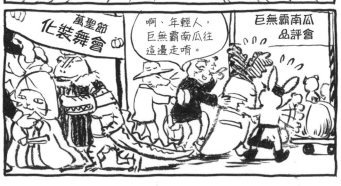

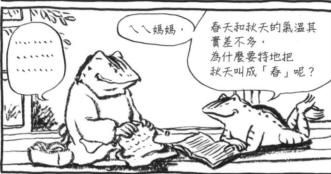

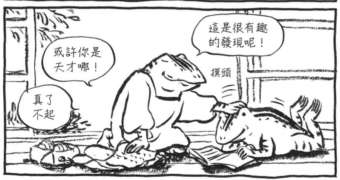

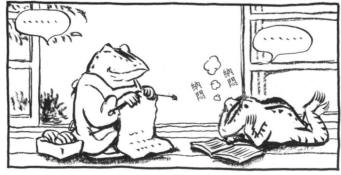

① （畫在頭頂時）指納悶。代表對某些事情不懂、不能接受，卻沒辦法說清楚。亦指思考的泡泡框⟨⟩。尚未成形。

② 蒸氣。

＊指晚秋到初冬天氣和煦宜人。

112

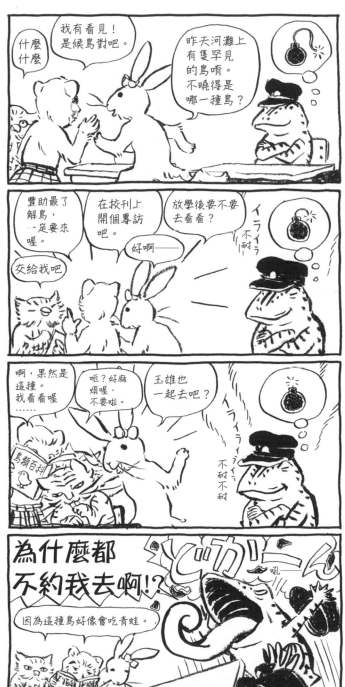

炸彈引信點燃。代表怒火即將爆發。

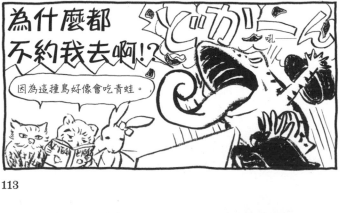

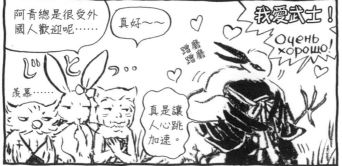

斜眼瞄人的模樣。

① 指羨慕，常搭配咬食指的動作。

② 指怨懟。

③ 指冷眼以對。

114

ボソッ
哦哩咕嚕

指輕聲呢喃或說悄悄話。疊在對話框上代表這句台詞講得很小聲。

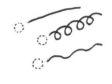

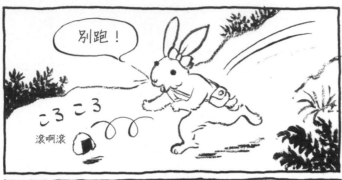

別跑！

ころころ
滾啊滾

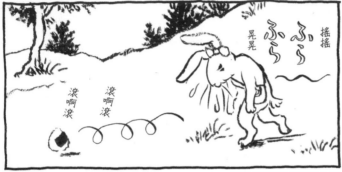

搖搖
ふ
ら
ふ
ら
晃晃

滾啊滾　滾啊滾

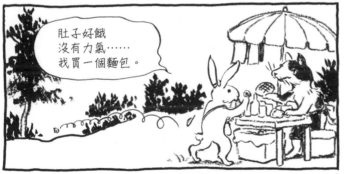

肚子好餓
沒有力氣……
我買一個麵包。

別跑──!!

如果她平常也那麼
有毅力就好了……

① 指口中含著東西咀嚼的樣子。

② 指「閉嘴」。例如想說的事情說不出口、不曉得怎麼回答、傷腦筋等。

③ 指壓抑情緒、雙唇緊閉的樣子。

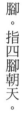

腳。指四腳朝天。

感謝大家

這兩年半來的支持

謝謝你們——

哇 啪啪
啪啪 啪啪

啪啪
啪啪

學期　末　同樂會

真的真的謝謝你們——

謝謝你們——

呃……

已經放學了
吧，還沒結
束嗎……？

（畫在空中或水中）

代表聲音、氣味、風等肉眼看不見卻在流動的事物。在《鳥獸人物

戲畫》中也有出現，一般認為是最古老的漫符。

119

後記

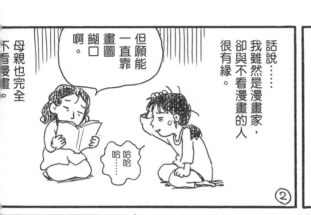

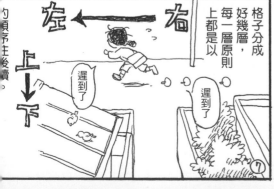

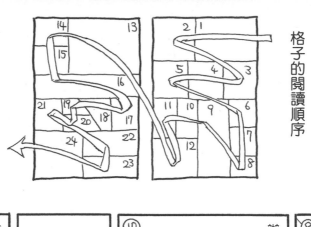

格子的閱讀順序

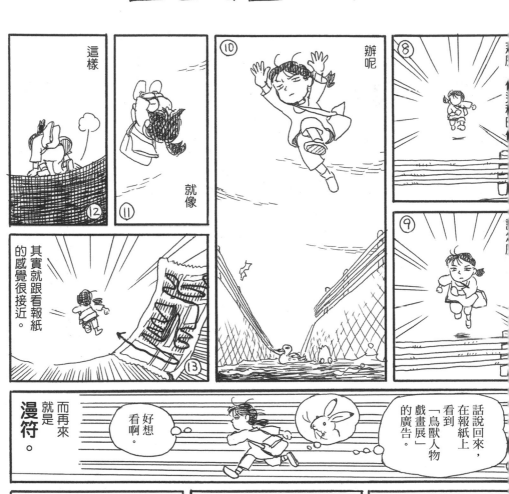

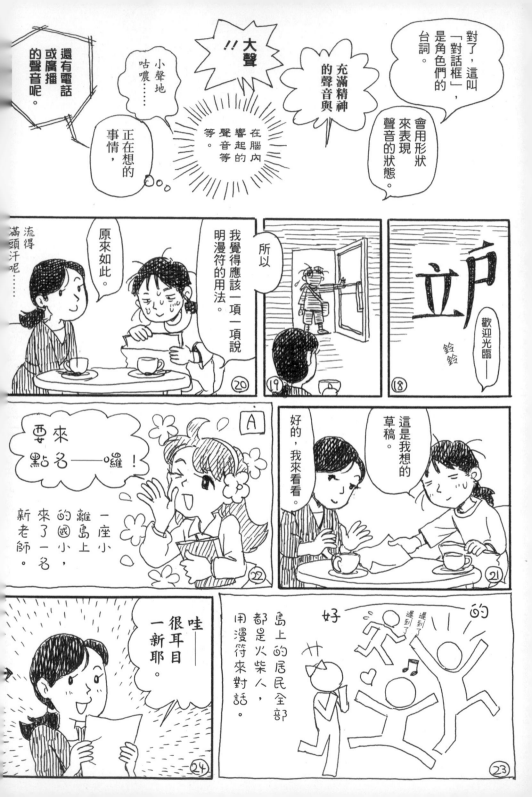

。陰沉
。恐怖
。悲傷

。速度很快

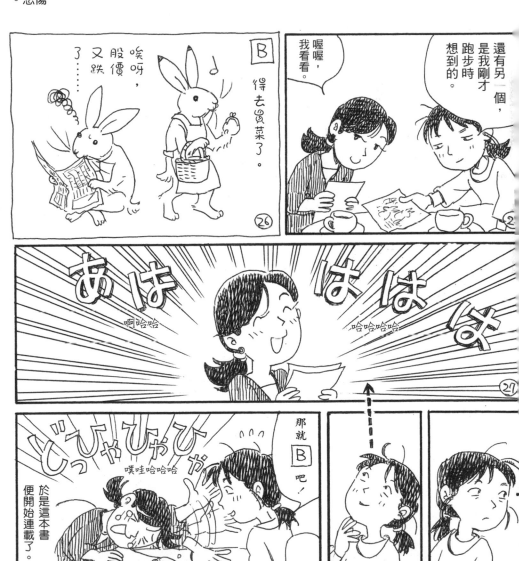

B
得去買菜了。

喉呀，
股價
又跌
了……

還有另一個，
是我剛才
跑步時
想到的。

喔喔，
我看看。

あは
啊哈哈

はは
哈哈哈哈

那就
B
吧！

じゃひゃひゃ
噗哇哈哈哈

於是這本書
便開始連載了。

（被雷劈到般的）衝擊

。受到重大打擊
。光輝
。一口氣拉遠、拉近

。心情開朗

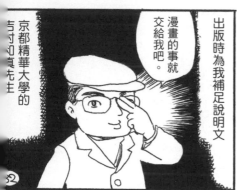

京都精華大學的
寸ロ気モ主

出版時為我補足說明文

漫畫的事就交給我吧。

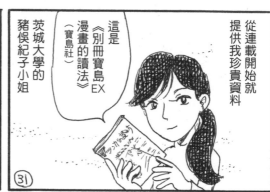

這是《別冊寶島EX 漫畫的讀法》（寶島社）

茨城大學的豬俣紀子小姐

從連載開始就提供我珍貴資料

耿直、熱情
ク見刀ク

我很喜歡這點心，請享用吧。

哎呀

哇——請讓我幫忙！

比治山大學的久保直子小姐

嘿嘿

水野小姐，妳把手機忘在袋子裡了。

帶點迷糊的朝日新聞出版社水野朝子小姐

。抒情地　　。靈光乍現、察覺　　。緊張的氣氛

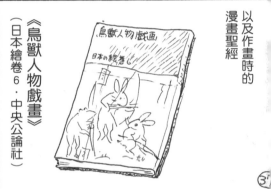

希望這本書能讓你，
開始覺得漫畫真有趣，
還想多讀一點呢。
如果能這樣就太好了。